MARVEL
CAPTAIN
MARVEL

# WHAT MAKES A HERO

글
파멜라 보보윅즈

그림
에다 카반

무엇이 영웅을
만드는가

MARVEL

**What Makes a Hero 무엇이 영웅을 만드는가**

**1판 1쇄 발행** 2019년 3월 20일
**지은이** 파멜라 보보윅즈
**그린이** 에다 카반
**옮긴이** 김민성
**감수** 김종윤(김닛코)
**펴낸이** 하진석
**펴낸곳** ART NOUVEAU
**주소** 서울시 마포구 독막로3길 51
**전화** 02-518-3919
**팩스** 0505-318-3919
**이메일** book@charmdol.com

ISBN 979-11-87824-67-1  23600

나의 가장 위대한 히어로
카일, 린 그리고 라이언에게
- 파멜라

이 세상의 모든 여성 히어로를 위해!
- 에다

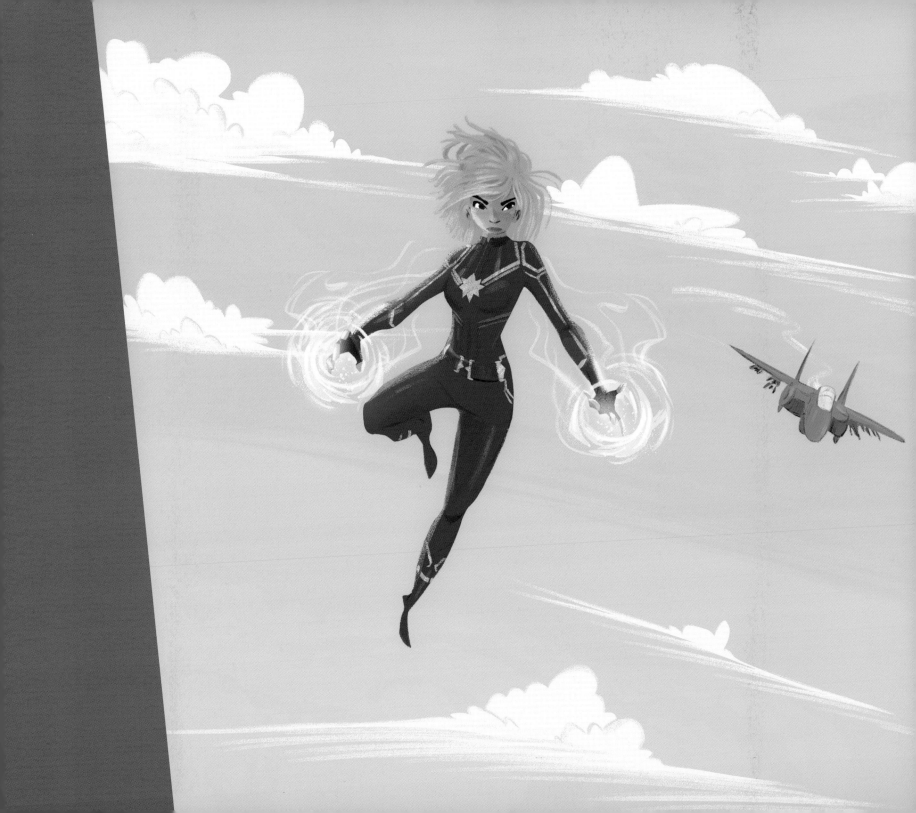

**나**는 초능력을 갖게 되기 전에 미국 공군의 파일럿이었어. 언제나 하늘을 나는 걸 좋아했지. 더 높이, 더 멀리, 더 빠르게 나아가... 더 위대한 나로 성장하는 그 기분이란!

난 모두가 초능력을 갖고 있단 걸 알아. 이건 단순히 불멸의 힘이나, 하늘을 날고, 엄청 빠르게 달리는 그런 능력을 말하는 게 아냐. 바로 네 마음 속에 있는 열정, 언젠가 저 하늘 높이까지 날아갈 수 있도록 응원해주는 그 열정을 이야기하는 거야.

희망이 필요한 사람들, 뭔가 믿고 기댈 곳이 필요한 사람들을 위해 나서는 순간, 우리는 가장 위대한 경지에 오를 수 있어. 그 경지에서 우리 모두는 더 높이, 더 멀리 그리고 더 빨리 날아오를 거야.

우리 오빠가 블랙 팬서가 되던 그 순간, 나는 내가 맡은 일이 더 어려워질 거란 걸 알았어. 우리의 왕과 나라를 모두 지킬 방법을 생각해야만 했으니까.

사실 티찰라 오빠를 질투하기는 참 쉬워. 그냥 먼저 태어났다는 이유 하나만으로 왕이 되었으니. 하지만 쉬운 건 너무 재미없잖아?

그리고 과학은 절대 재미없는 게 아니야.
과학은 혁신이고, 우리 스스로의 실수를 통해 교훈을 얻을 수 있는 방법이지.
세상을 구하는 것도 마찬가지야. 우선 도전을 받아들인 다음, 눈앞에 닥친 문제를 해결하는 거지. 나는 실험실에서도 먼저 불가능을 상상한 다음, 그 불가능을 실현할 방법을 찾아.

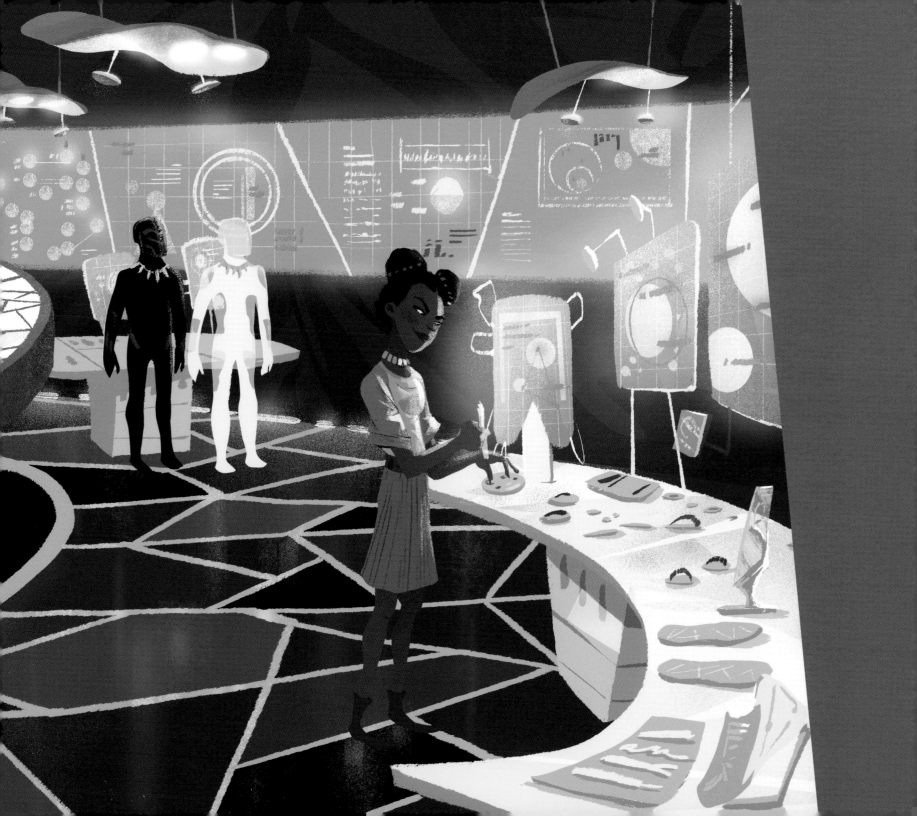

**내**가 전설적 인물들의 딸일지는 모르지만,
내 인생은 내가 스스로 개척해야 했어.

우리 엄마야말로 나의 진정한 영웅이야. 하지만 엄마가 사라져버리자

나는 길을 잃고 말았어. 다시 기운을 차려야만 했지.

영웅의 그늘 속에 가려져 있다면 스스로 빛나기는 힘들어.
하지만 자신의 가치를 증명할 기회가 온다는 것을 잊지 마.
누구보다 빛날 최고의 기회가 될 테니까!

항상 인내심을 갖고 적극적으로 나서야 해. 영웅들도 똑같이 도움을 받아야 할 때가

있어. 그리고 언젠가 꿈과 희망이 현실이 되면 우리는 어느새 자신이 언제나 우러러

보던 영웅이 되어 있을 거야.

## 네뷸라와 가모라

스스로를 영웅이라고 하지는 않겠어.

내게 주어진 힘든 시간들을 잘 이겨냈을 뿐이니까.

가모라는 내가 가장 자주 맞이했던 고난이었지.

우리는 자매였지만 경쟁자이기도 했어.

누구를 상대로 싸우든 상관없어. 그저 옳다고 믿는 것을 위해 싸우니까.

몇 년 동안이나 서로 쫓고 쫓기면서 우주를 누볐지만,

이젠 우리가 함께할 때 더 강해질 수 있단 걸 깨달았어.

영웅이라면 힘든 결정을 내릴 수 있어야 해. 이건 자매간에도 마찬가지야.

사랑하는 사람을 위해 희생한다는 것은 우리가 지금까지 했던 일 중에 가장

영웅다운 행동이었어.

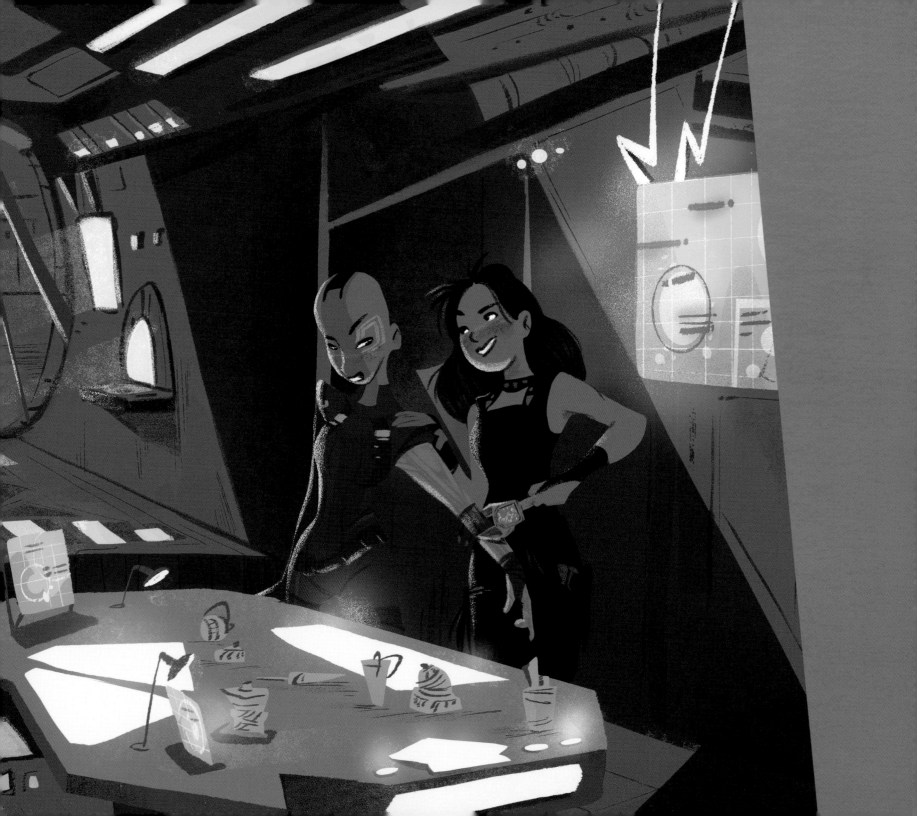

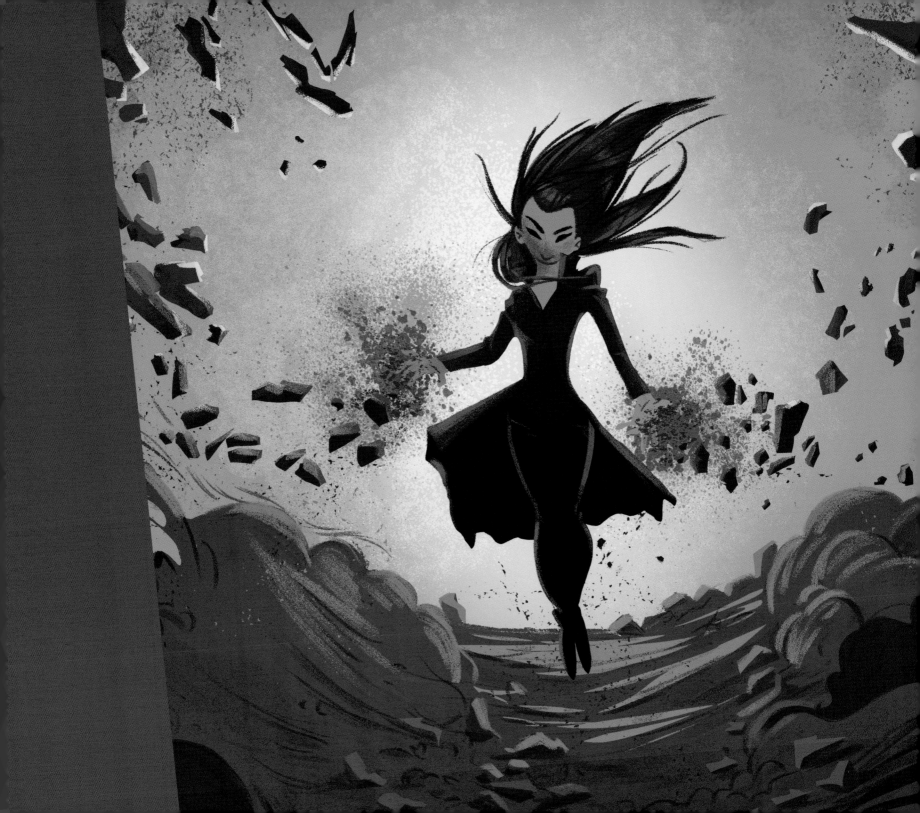

# 내

가 가진 능력이 항상 좋은 것만은 아니야.
오히려 나를 위험에 처하게 한 적이 정말 많았지.
내가 정말로 믿어야 할 사람이 누군지 알기 전까지 말이야.

능력을 '쓸 수 있기 때문에 쓴다'는 것과 '써야 하기 때문에 쓴다'는 것
사이에는 큰 차이가 있어. 하지만 다른 히어로들과 팀이 되어 함께 하면서
내가 맡아야 할 역할을 깨달았지. 그리고 우리 모두가 스스로의 마음속에
더욱 위대한 능력을 가졌다는 걸 알게 되었어. 바로 서로를 이해하고 도움을
주고 싶어하는 마음 말이야.

우리가 서로 손을 잡고 힘을 합하면 그 어떤 크나큰 시련이 와도 함께 맞서 싸울 수
있어.

**나**는 내가 원해서 슈퍼 히어로들과 함께하게 된 게 아니야. 그냥 내 일을 하려던 것뿐이었어.

'책임감'이란 단어가 매우 단순하게 생각될 수도 있지만, 사실 이건 그냥 시간표를 잘 지키고, 회사를 운영하고, 세계적인 사업을 향해 시야를 넓히는 데 그치지 않아.

주어진 문제를 모든 방향에서 생각하고 해결하는 능력을 뜻하는 말이야. 또한 언제 나아가야 할지, 언제 물러나야 할지 아는 능력이기도 하지.

영웅심에 책임감이 더해지면, 세상을 구하기 위해 내가 아끼는 사람이라도 떠나보낼 수 있게 돼. 영영 돌아오지 못한다 하더라도 말이야.

내 자신이 누구인지, 무엇을 할 수 있는지 안다는 것은 그 어떤 강철 슈트보다도 훨씬 강력해. 이건 평범함을 비범함으로 바꾸는 힘이니까.

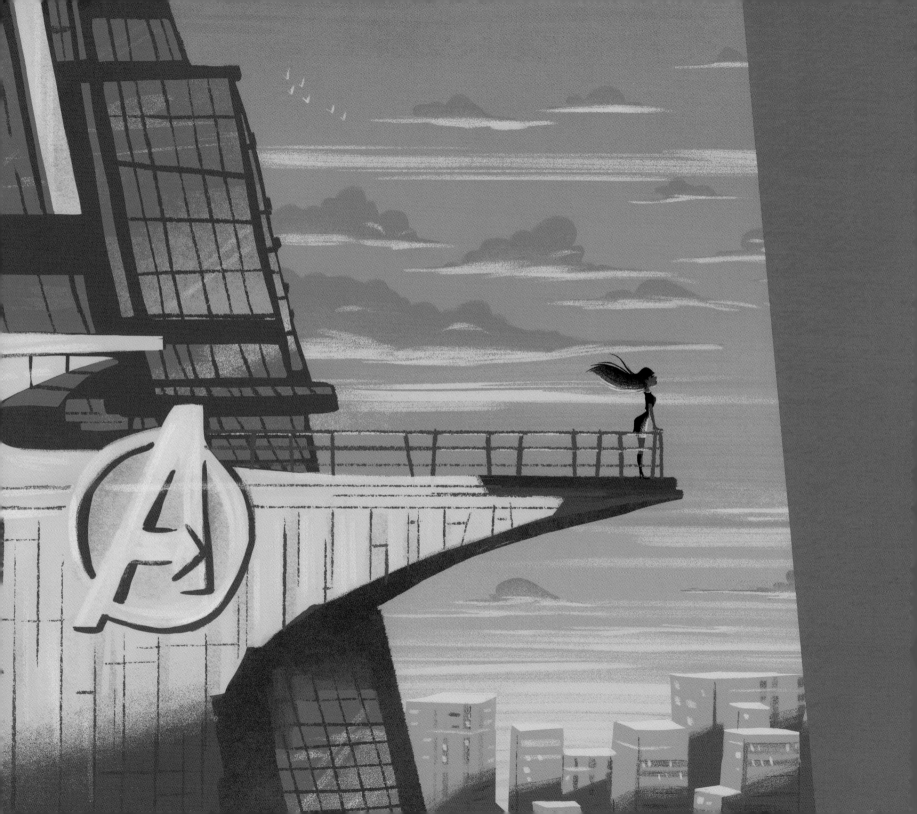

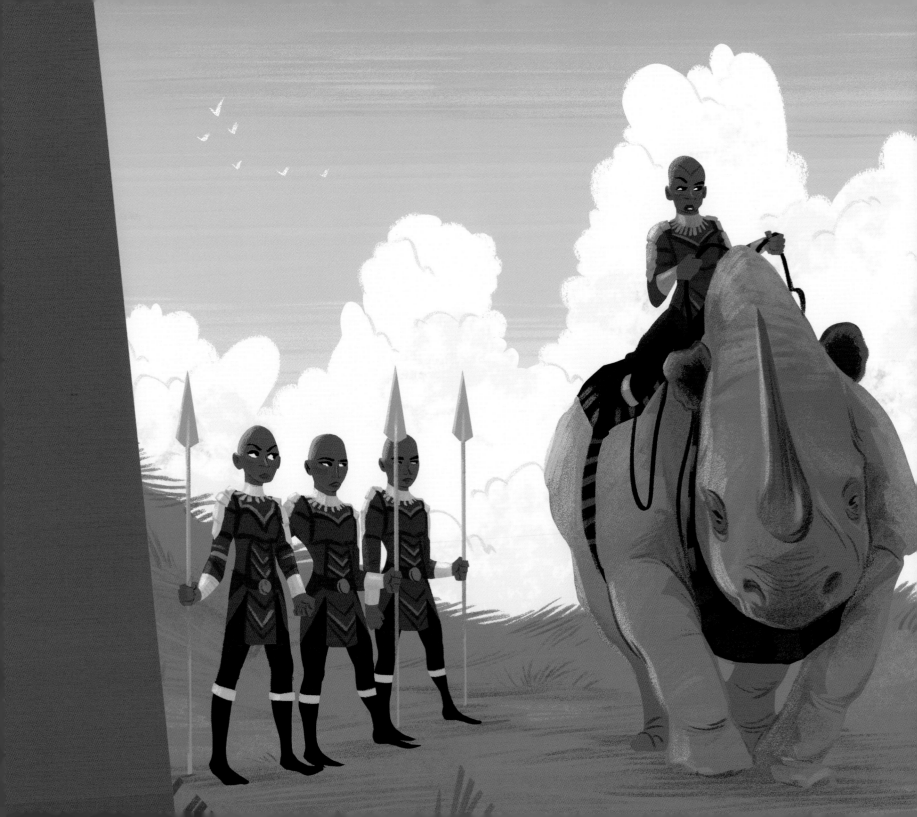

도라 밀라제의 장군이 되었을 때, 나는 이미 와칸다 역사에서 가장 위대한 전사였고, 와칸다의 왕을 지키겠다고 맹세한 몸이었어.

위대한 뜻을 위해 자신을 희생하는 건 쉬운 일이 아냐. 의무란 마치 갑옷과도 같지. 무거운 데다 가끔은 불편할 때도 있거든. 옳은 일을 하겠다고 자기 스스로와 약속하는 거야.

용기를 시험 받는 순간이 오면, 일단 침착하게 마음을 먹어야 해. 그리고 처음에 그 일을 시작했던 이유를 생각해봐. 그런 다음 최대한 빠르게 정면으로 부딪혀보는 거야. 결과가 어떠하든, 스스로 품은 뜻과 자기 자신에게 솔직하게 행동한 거니까 괜찮아. 충성심과 용기가 합쳐진다면, 그 어떤 초능력보다도 더욱 강력해질 수 있어.

**난** 아스가르드의 왕을 지키겠다고 맹세했던 전설의 전사들 중에 마지막으로 살아남은 생존자야.

하지만 고향을 떠나면서 창피함, 분노, 그리고 후회와 같은 감정 뒤에 숨어버렸지. 백성들과 자매들 모두를 실망시켰기 때문에, 더 이상 믿고 기댈 곳이 없었어. 분노는 정말 파괴적인 힘이 될 수 있단 걸 뼈저리게 깨달았지.

길을 잃었다고 느껴질 때는, 마음속 깊은 곳을 들여다봐.
그 안의 분노를 받아들이고, 조절하고 그 힘으로 내가 진심으로 원하는 목표를 향해 나아가. 전설이란 그렇게 만들어지는 거야. 전사들은 그렇게 잿더미 속에서도 꿋꿋이 일어나서, 자기가 믿는 것을 위해 기꺼이 싸우지.

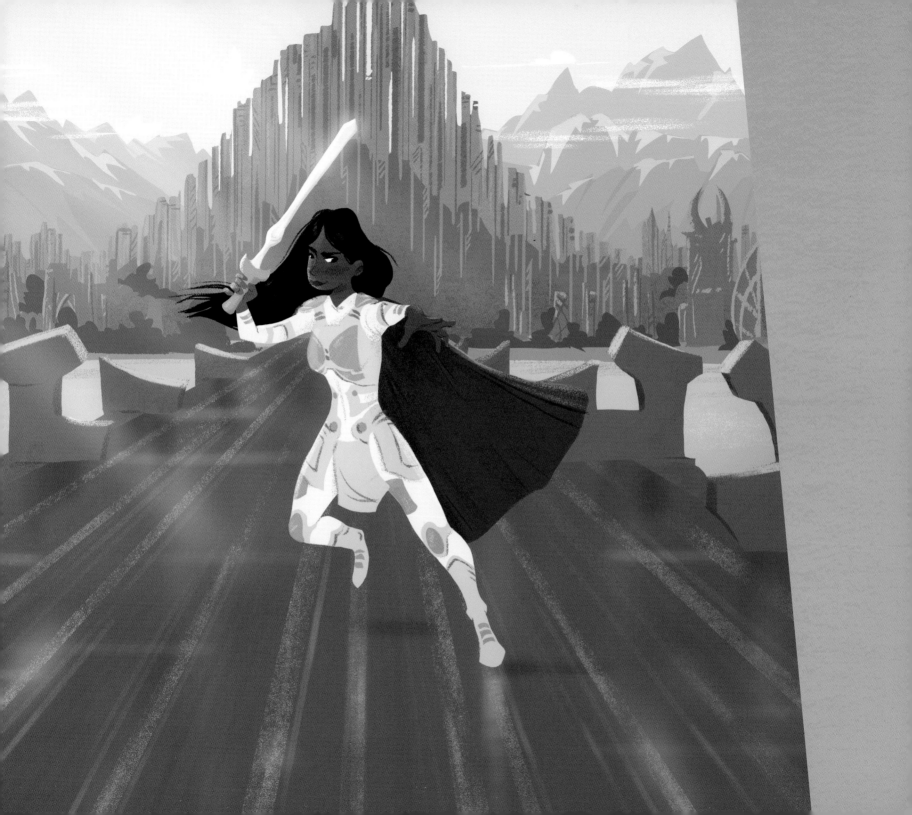

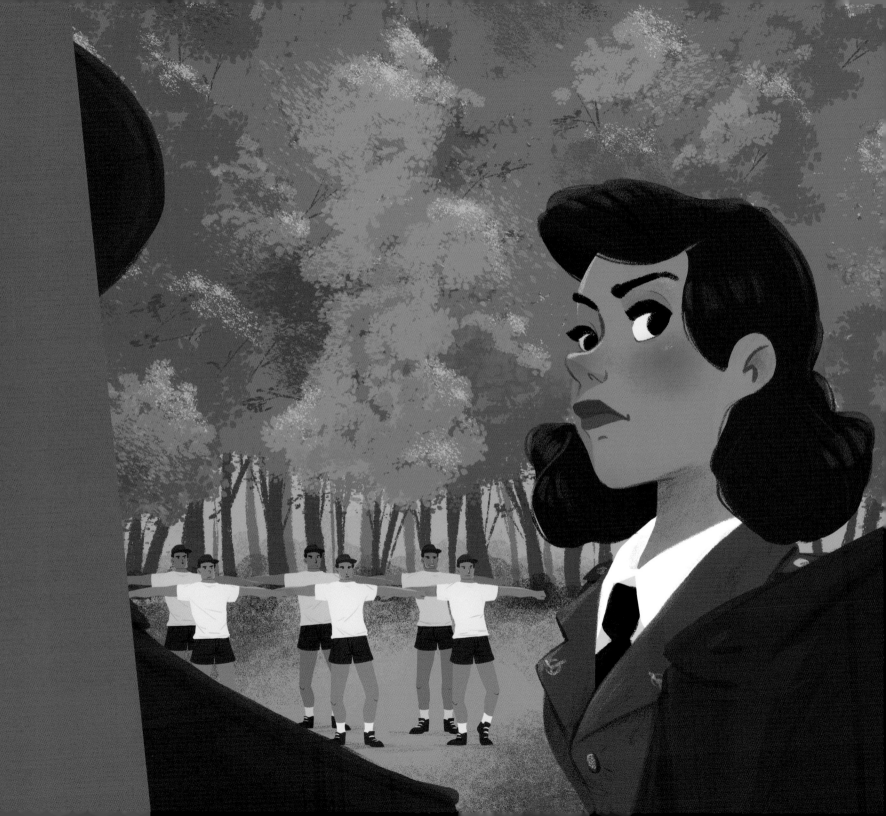

**페기 카터**

**위**기가 찾아왔을 때, 증오와 악에 맞서 싸우기 위해 군대에 갔어.

그 과정에서 어느새 영웅들이 남긴 발자취를 따라가게 되었지.

모든 여정은 맨 첫걸음부터 시작되는 법이야. 그 한 걸음을 내딛기 위해, 또 내 앞에 펼쳐져 있는 그 어떤 고난에도 맞서기 위해 자신감을 가져야 해.

그것은 가장 위대한 초능력 중 하나야. 스스로를 위해 나서는 것도 중요하지만, 그럴 수 없는 사람들을 위해 나서는 것은 더 중요해.

옳은 일을 위해 나서는 건 힘들어. 하지만 굳건히 버틸 만한 가치가 있어. 때가 되면 모두들 용감한 마음을 먹기 마련이야. 그 어떤 고난도 서로 의지하며 버텨내는 사람들이야말로 진정으로 강력한 군대니까.

아직도 가끔씩 내가 지구 최강의 영웅들 중 하나란 사실이 믿기지 않아.

내가 첩보원으로 활약하던 시절에는, 정체를 들키지 않고 주어진 임무를 완수해야만 했어.

내가 아닌 다른 사람으로 너무 오랫동안 살다 보면, 진짜 내가 누구인지 기억하는 게 힘들 수가 있어. 어떤 때는 가장 잘 맞는 가면을 찾기 위해서 수많은 가면들을 모두 써봐야 했지.

하지만 내 자신을 꿋꿋이 지키면서 친구들을 가까이 두고 가면을 벗어봐. 그러면 지금까지 준비해왔던 영웅의 모습이 기다리고 있을 거야.

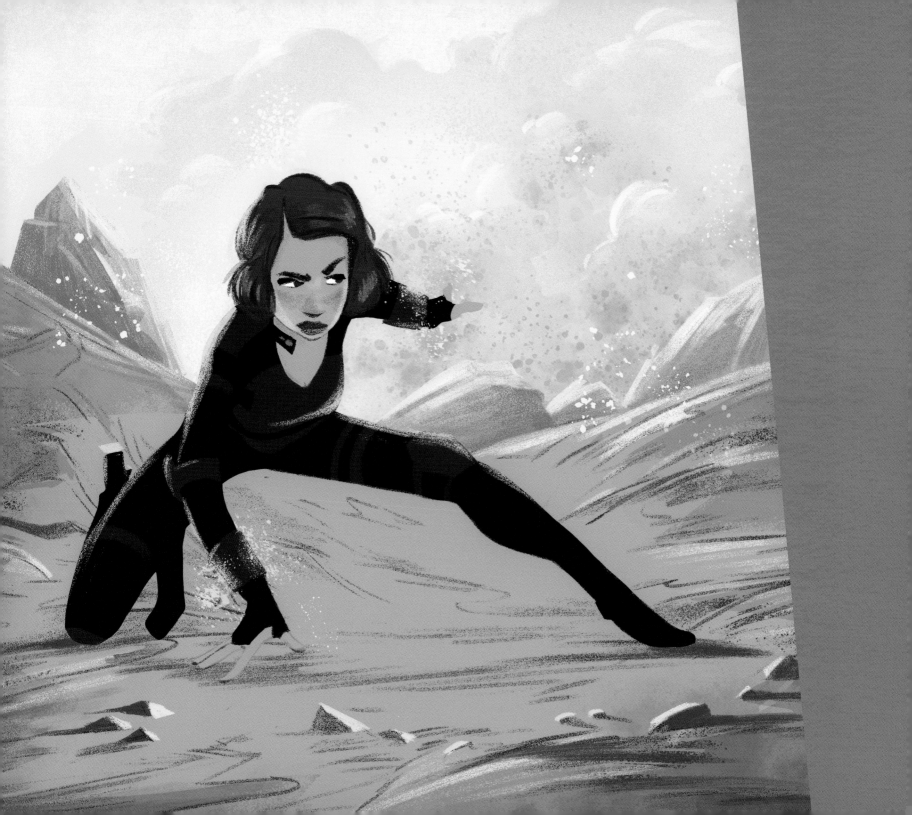

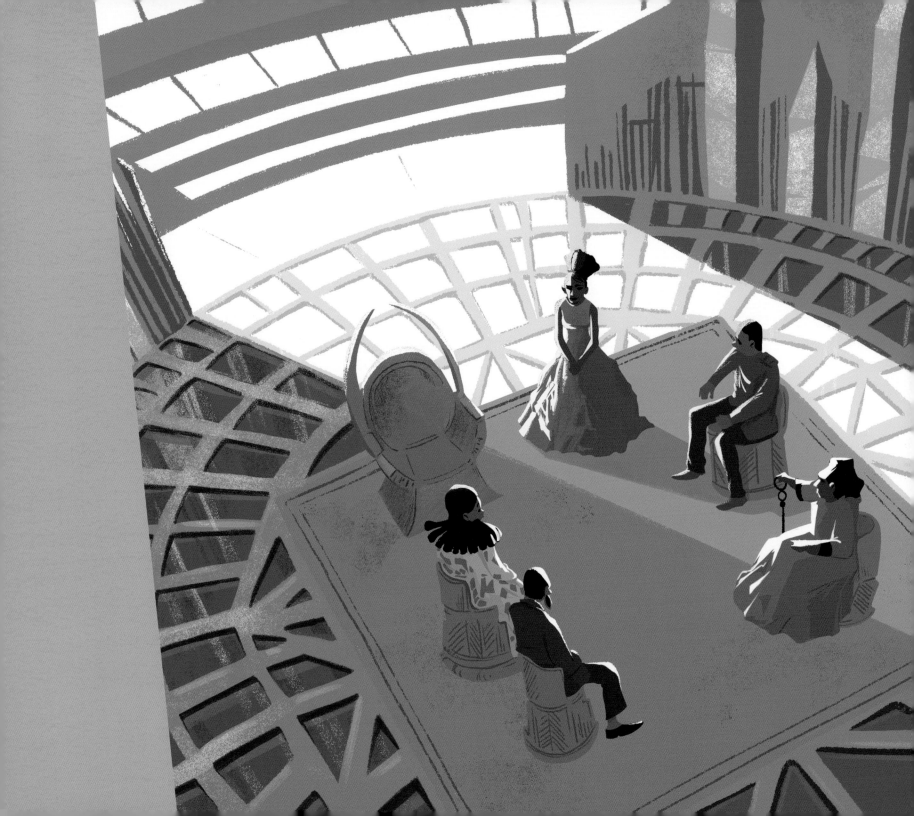

**나**는 와칸다 왕의 어머니야.

남편이 왕이었던 시절, 나의 아이들이 우리 나라와 백성들,

그리고 우리의 유산을 믿고 의지할 수 있도록 보살폈단다.

티찰라가 처음 왕위에 올랐을 때는 누군가 그 아이를 이끌어줘야 한단 걸 알고 있었지.

내 자식들이 더 큰 세상과 백성들을 위해 봉사하는 걸 그저 지켜보고 있기란 정말

힘들었어.

하지만 나의 의무는 자식들이 어떤 고난과 맞닥뜨리든,

그 옆에 서서 조언해주고, 지지해주고, 친구가 되어주는 거야.

아이들의 눈을 보면 지혜와 용기, 그리고 대담한 미래가 펼쳐져 있는 게 보여.

내가 해야 할 일은 아이들이 그 미래로 나아갈 첫걸음을 뗄 수 있게 도와주는 거야.

**가**디언즈 오브 갤럭시와 함께하기 오래 전부터, 감정이란 무적의 슈퍼 솔져나 기계 슈트 그리고 외계인 전사보다 훨씬 강력하단 사실을 이미 알고 있었어.

난 스스로가 어떤 감정을 품고 있는지 알고, 그런 감정을 표현하는 것 자체도 굉장한 능력이란 사실을 힘들게 깨달았어.

다른 사람에게 자신의 마음을 열고 보여주려면, 그리고 애정 어린 눈으로 상대방을 바라보고 그 눈에 비친 꿈과 희망을 읽어내려면 굉장한 용기가 필요해.

깊은 감정을 품는 걸 절대 두려워하지 마. 나의 마음을 완전히 받아들인 다음, 그걸 겉으로 내보여서 스스로가 누군지 당당하게 표현해. 다른 사람들을 살피고, 스스로에게 떳떳한 모습을 내세우는 건 가장 위대한 능력 중 하나니까.

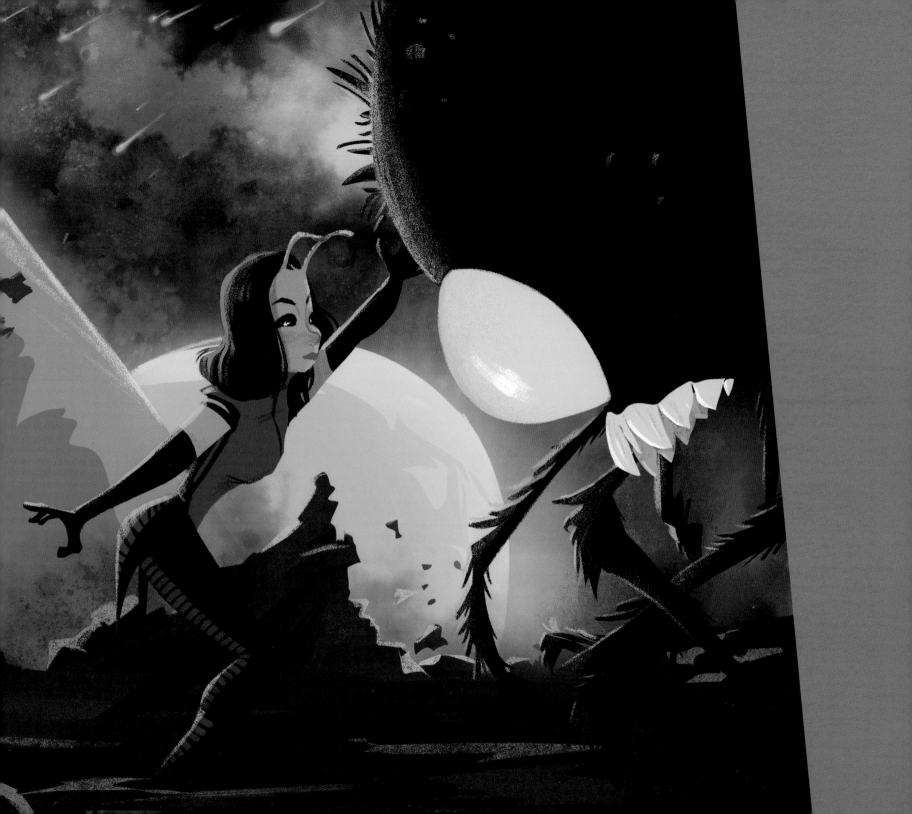

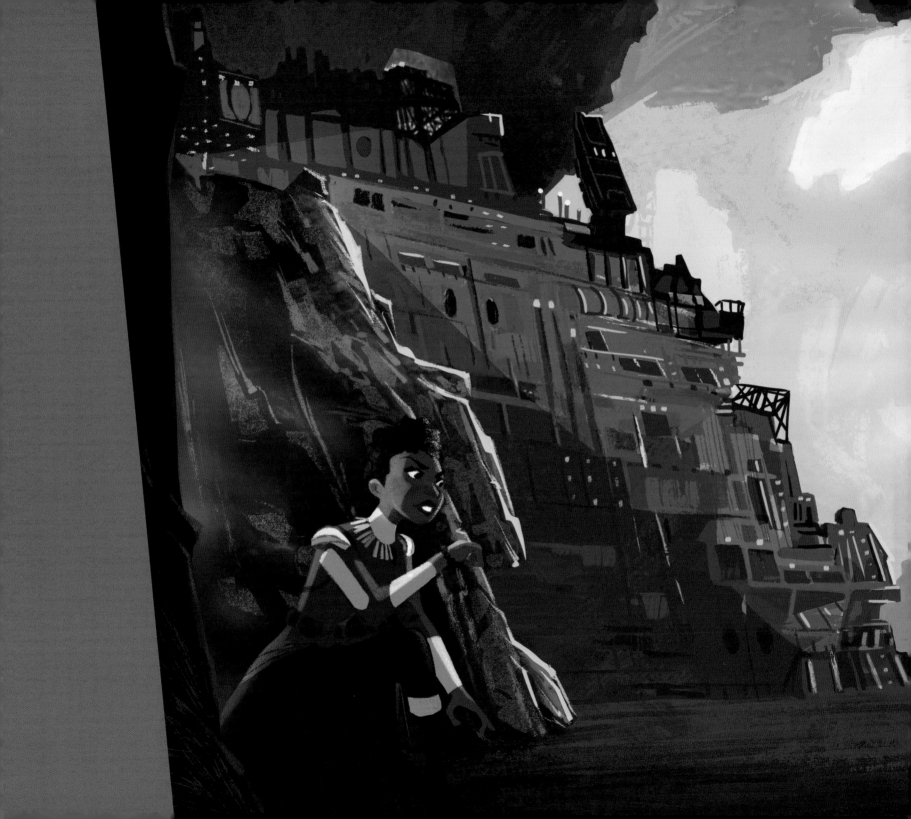

**와**칸다는 엄청난 발전을 이룬, 풍요롭고 자랑스러운 문화를 가진 평화로운 나라야.

하지만 와칸다의 국경 너머는 그렇지 않아. 불공평하고 고통스러운 세상은 의지를 가진 우리의 도움을 기다리고 있지.

세상으로부터 등을 돌리고 숨는다면 내 자신은 안전할지도 몰라. 하지만 나 홀로 안전하다고 해서 그게 모두에게 옳은 것은 아니야. 그런 안전함은 아무런 의미도 없어.

용기를 낼 수 없는 사람들을 위해 나설 수 있는 용기를 가져봐. 그리고 모두가 평등한 세상을 꿈꿔봐. 그렇게 한 사람이 온 세상을 바꿀 수도 있을 테니까.

## 마리아 램보와 모니카 램보

**안**녕? 난 마리아 램보야. 그리고 모니카는 내 딸이야.
나는 옛날에 캐럴 댄버스와 함께 하늘을 날아다녔어.
캐럴은 우리의 친구였지.

우리가 항상 의지할 수 있는 사람이었어.

가족에게 작별 인사를 하면서, 언젠가 변하지 않은 모습으로 돌아와

주길 바라는 건 정말 힘든 일이야.

친구를 그리워하는 건 슬프고 외로운 일이지.

하지만 우리는 계속 앞으로 나아가야 해.

우리가 해야 할 일을 하는 거야.

희망을 잃지 마. 언젠가는 우리가 아끼는 사람과 다시 만날 날이 올 거야.

하늘에 떠 있는 별들을 바라봐. 우리를 이끌어줄 손길을 찾기 위해, 마음의 평안을

얻기 위해, 밝게 빛나는 별들을 따라가. 우리가 스스로 밝게 빛난다면,

누군가 다시 집으로 돌아올 수 있도록 이끄는 빛이 될 수도 있어.

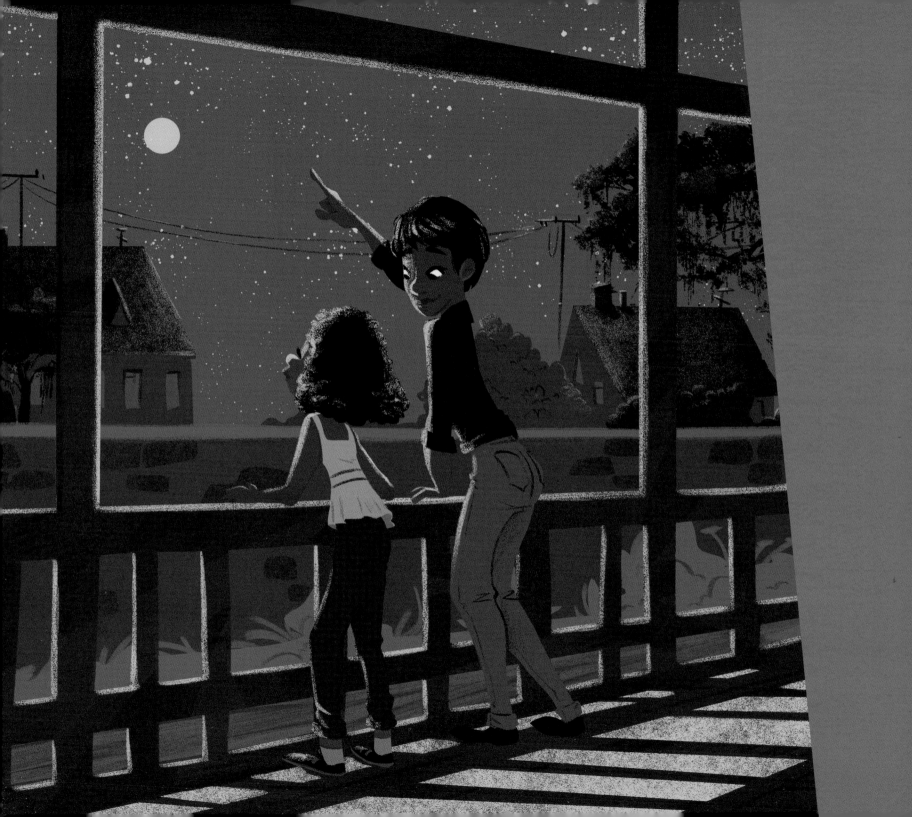

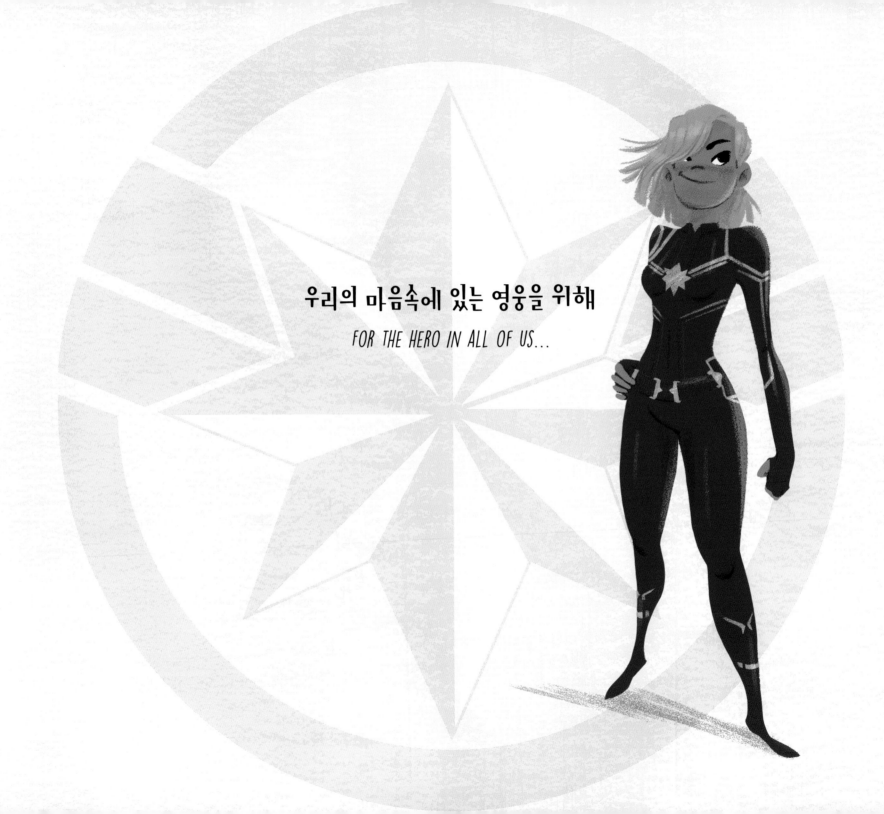

우리의 마음속에 있는 영웅을 위해

*FOR THE HERO IN ALL OF US...*